낭만 가득 손그림 일러스트

Retro

빈티지 소품 그리기

Newtro

낭만 가득 손그림 일러스트

Retro Newtro 빈티지 소품 그리기

1판 1쇄 펴냄 2024년 3월 1일

지은이 타시
펴낸이 정현순
디자인 원더랜드
인쇄 ㈜한산프린팅

펴낸곳 ㈜북핀
등록 제2021-000086호(2021. 11. 9)
주소 경기도 부천시 조마루로385번길 92
전화 032-240-6110 / 팩스 02-6969-9737

ISBN 979-11-91443-23-3 13650
값 15,000원

낭만 가득 손그림 일러스트

Retro

빈티지 소품 그리기

Newtro 타시 지음

북핀

저는 물건에도 생명과 감정이 있다는 생각에 작은 물건 하나도 잘 버리지 못했습니다. 이런 습관은 지금까지도 남아있는데, 이런 엉뚱한 상상은 귀여운 소품을 그리는 데 도움이 됩니다. 소품 하나하나를 소중히 대하며 쉽게 버리지 않으니 자연스럽게 소품을 그리는 일상이 많아진 것이지요.

새것이 주는 반짝반짝함도 좋지만, 빛바래고 오래된 물건에서 나오는, 세월이 주는 아름다움에 매력을 느껴 빈티지 소품을 좋아하게 되었습니다. 빈티지 소품들이 가득한 가게 앞을 지날 때는 몽땅 집으로 옮겨와 전시하고 싶지만, 현실적으로 불가능하기에 그 헛헛한 마음을 그림을 그리는 것으로 대체하고 있습니다. 책장에 꽂힌 저의 수많은 소품 그림들이 마치 레트로 소품들을 전시한 빈티지 서랍장 같습니다.

따뜻하고 귀여운 파스텔 톤의 그림을 그릴 때는 색연필이 가장 유용한 것 같습니다. 색연필로 그림을 그리면 디지털이나 다른 방법으로 그린 것보다 따뜻한 질감이 잘 살아납니다. 저는 거친 색연필과 종이의 질감보다는 맑고 진한 색감과 은은한 질감을 좋아해 기본색으로 맑은 색을 많이 사용하고, 전체적으로 밝고 화사하나 약간은 부드러운 색감을 사용합니다.

그림을 그린다는 것은 오롯이 이 한 장의 그림을 그리는 시간과 경험을 소유하는 것이기에 그리는 소품에 대한 애정으로 가득 차게 됩니다. 독자분들도 따뜻하고 소박한 레트로 소품을 그리면서 마음의 안정과 평안을 찾으시길 바랍니다.

저자 **타시**

이 책에서 사용된 프리즈마 색연필 컬러 차트

140 Eggshell

289 Grey Green Light

903 True Blue

904 Light Cerulean Blue

906 Copenhagen Blue

907 Peacock Green

909 Grass Green

910 True Green

911 Olive Green

912 Apple Green

913 Spring Green

914 Cream

915 Lemon Yellow

916 Canary Yellow

917 Sunburst Yellow

918 Orange

919 Non-Photo Blue

920 Light Green

922 Poppy Red

923 Scarlet Lake

924 Crimson Red

925 Crimson Lake

926 Carmine Red

927 Light Peach

928 Blush Pink

929 Pink

934 Lavender

936 Slate Grey

938 white

939 Peach

940 Sand

940 Sandbar Brown

941 Light Umber

942 Yellow Ochre

943 Burnt Ochre

945 Sienna Brown

946 Dark Brown

948 Sepia

956 Lilac

992 Light Aqua

993 Hot Pink

994 Process Red

995 Mulberry

997 Beige

1002 Yellowed Orange

1003 Spanish Orange

1005 Lime Peel

1006 Parrot Green

1008 Parma Violet

1017 Clay Rose

1018 Pink Rose

1020 Celadon Green

1021 Jade Green

1022 Mediterranean Blue

1024 Blue Slate

1026 Greyed Lavender

1027 Peacock Blue

1028 Bronze

1030 Raspberry

1031 Henna

1033 Mineral Orange

1034 Goldenrod

1040 Electric Blue

1050 10% Warm Grey

1051 20% Warm Grey

1052 30% Warm Grey

1054 50% Warm Grey

1056 70% Warm Grey

1060 20% Cool Grey

1069 20% French Grey

1072 50% French Grey

1081 Chestnut

1082 Chocolate

1085 Peach Beige

1087 Powder Blue

1089 Pale Sage

1090 Kelp Green

1092 Nectar

1093 Seashell Pink

1096 Kelly Green

1098 Artichoke

1100 China Blue

1102 Blue Lake

1103 Caribbean Sea

Contents

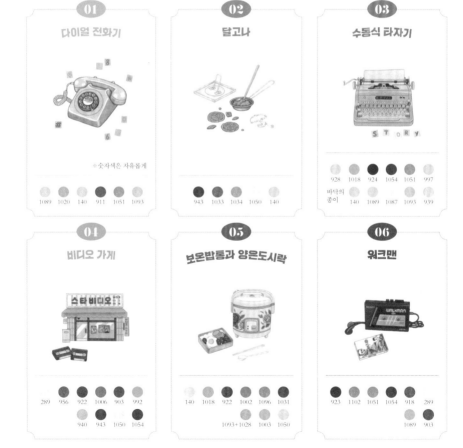

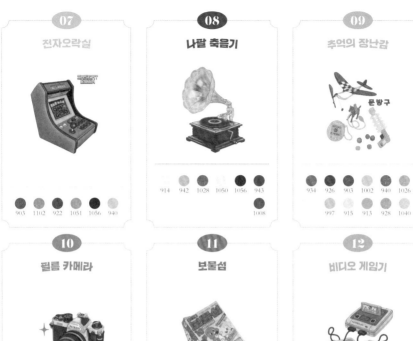

07 전자오락실

903 1102 922 1051 1056 940

08 나팔 축음기

914 942 1028 1050 1056 943
1008

09 추억의 장난감

문방구

934 926 903 1002 940 1026
997 915 913 928 1040

10 필름 카메라

1002 1003 940 1050 1056

11 보물섬

993 918 1006 1003 919 922
1017 1093

12 비디오 게임기

Video Game

1051 1052 1056 912 1003 903
922 992 956

13 불량식품

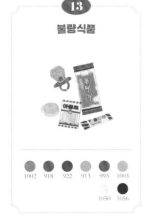

1002 918 922 913 993 1003
1050 1056

14 캡슐 뽑기

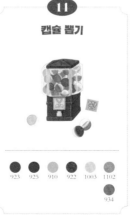

923 925 910 922 1003 1102
934

15 왕자파스

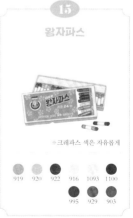

＊크레파스 색은 자유롭게

919 920 922 916 1093 1100
995 929 903

16

브라운관 TV

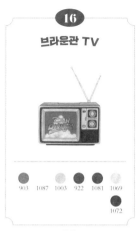

903 1087 1003 922 1081 1069

1072

17

미니카

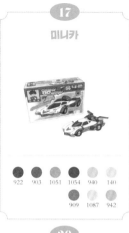

922 903 1051 1054 940 140

909 1087 942

18

보리차와 국민 물병

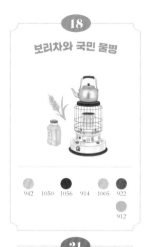

942 1050 1056 914 1005 922

912

19

종합과자 선물세트

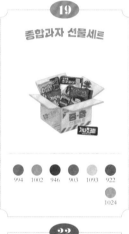

994 1002 946 903 1093 922

1024

20

삐삐와 공중전화

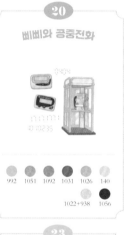

992 1051 1092 1031 1026 140

1022+938 1056

21

폴라로이드

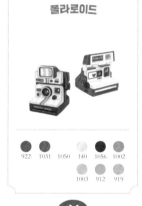

922 1031 1050 140 1056 1002

1003 912 919

22

호빵 찜기

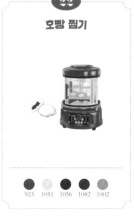

923 1051 1056 1082 1002

23

팥빙수와 제빙기

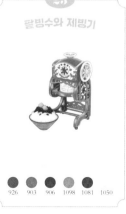

926 903 906 1098 1081 1050

24

라디오

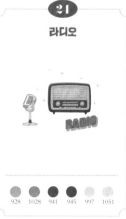

928 1028 941 945 997 1051

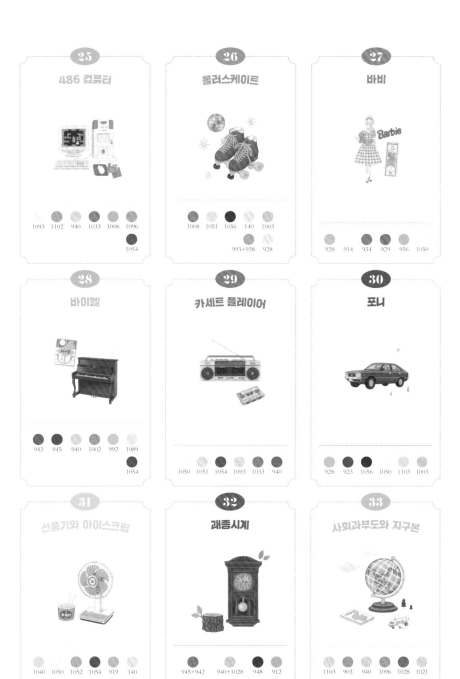

25
486 컴퓨터

1093　1102　940　1033　1006　1096
1054

26
롤러스케이트

1008　1051　1056　140　1003
993+938　928

27
바비

928　914　934　929　956　1050

28
바이엘

943　945　940　1002　992　1089
1054

29
카세트 플레이어

1050　1051　1054　1093　1033　940

30
포니

928　923　1056　1050　1103　1003

31
선풍기와 아이스크림

1040　1050　1052　1054　919　140
1034　940

32
괘종시계

945+942　940+1028　948　912
941

33
사회과부도와 지구본

1103　903　940　1096　1028　1021
912+938　1090

34
디지털카메라

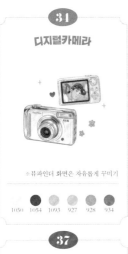

※ 뷰파인더 화면은 자유롭게 꾸미기

1050 1054 1093 927 928 934

35
찻잔과 법랑 포트

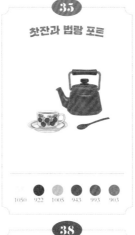

1050 922 1005 943 993 903

36
솜사탕

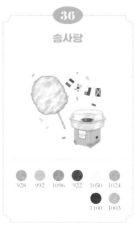

928 992 1096 922 1050 1024

1100 1003

37
커피자판기

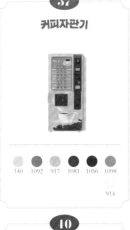

140 1092 917 1081 1056 1098

914

38
에어조던

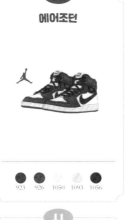

923 926 1050 1093 1056

39
피처폰

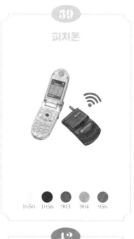

1050 1056 903 904 956

40
재봉틀

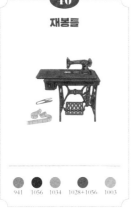

941 1056 1034 1028+1056 1003

41
커피 머신

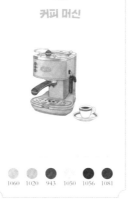

1060 1020 943 1050 1056 1081

42
자전거

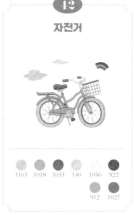

1103 1018 1033 140 1050 922

912 1027

43

더치커피 메이커

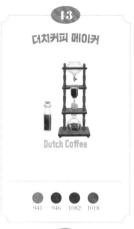

Dutch Coffee

941 946 1082 1018

44

스케이트보드

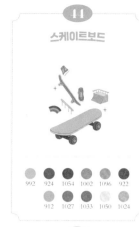

992 924 1054 1002 1096 922

912 1027 1033 1050 1024

45

턴테이블과 LP

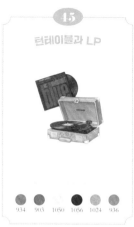

934 903 1050 1056 1024 936

46

헤드폰

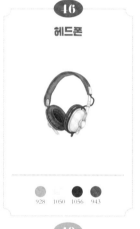

928 1050 1056 943

47

문구의 추억

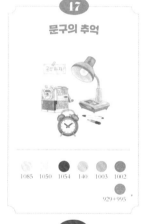

1085 1050 1054 140 1003 1002

929+995

48

미니 오븐

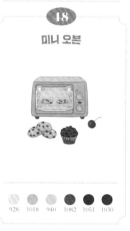

928 1018 940 1082 1051 1030

49

스쿠터

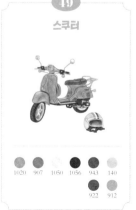

1020 907 1050 1056 943 140

922 912

50

블루투스 스피커

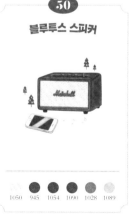

1050 945 1054 1090 1028 1089

다이얼 전화기

#전화기 #유선전화기 #다이얼 #회전식 #수화기

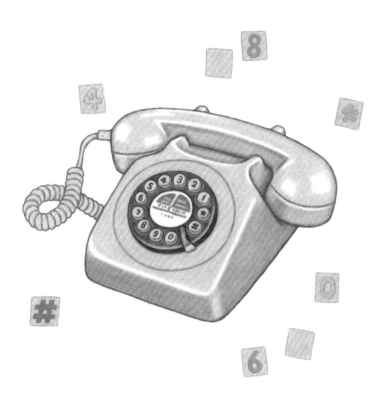

번호를 확인하며 조심스럽게 돌리던 다이얼.
드르륵 촤르르, 경쾌한 소리 속에 진심이 실린다.

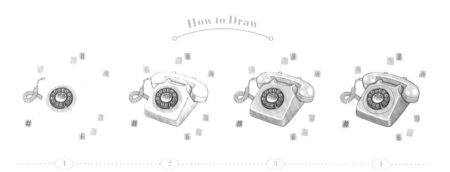

1 2 3 1

달고나

#뽑기 #설탕과소다 #바늘 #오징어게임

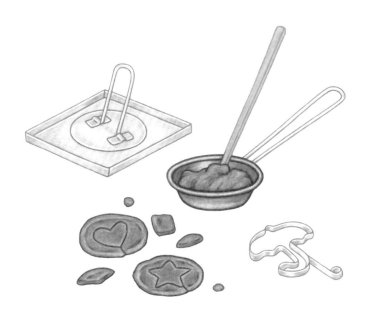

<오징어 게임>이 소환한 추억의 핫템.
설탕과 소다를 넣고 휘휘 저어 부풀리고,
철판으로 꾹 눌러 납작하게 만드는 그 불량한 달콤함이란!

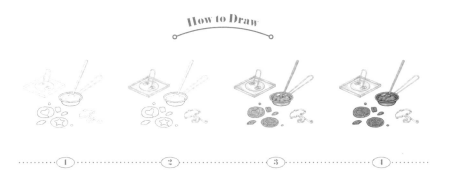

1 2 3 4

수동식 타자기

#키보드의조상 #입출력기 #수정불가 #잉크리본 #활자

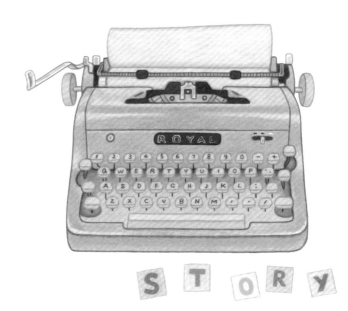

탁타닥탁탁!
자판을 누르면 활자가 잉크 묻은 리본을 때려
탁! 하고 글자가 찍히던 아날로그 타자기

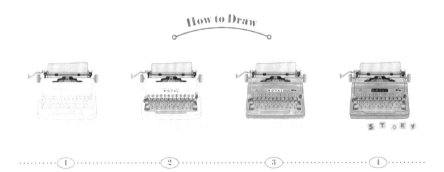

How to Draw

① ② ③ ④

17

비디오 가게

#비디오테이프 #VHS #아날로그 #비디오대여점

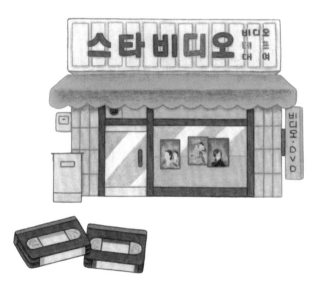

오래된 건물을 지나다 만난 낡은 '비디오' 간판.
한때 나의 꿈은 비디오 가게 주인!

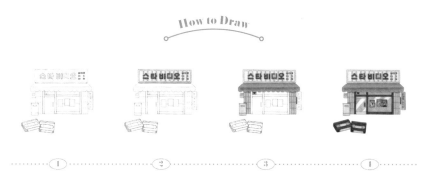

How to Draw

① ② ③ ④

보온밥통과 양은도시락

#전기밥솥 #보온밥솥 #꽃무늬밥통 #도시락 #소시지반찬

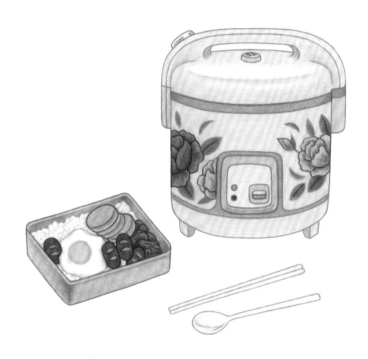

꽃무늬 밥통 속 따듯한 밥으로 싼 도시락.
최고의 반찬은 소시지!

How to Draw

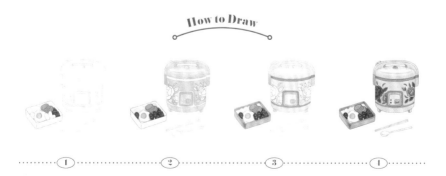

① ② ③ ④

워크맨

#소형카세트플레이어 #카세트 #소니 #마이마이 #테이프

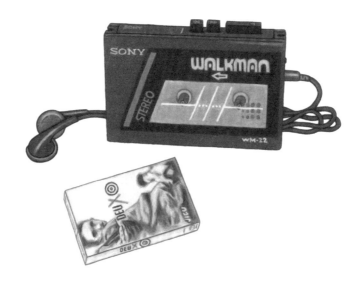

아이돌의 음원이 카세트테이프로 출시되는
레트로의 열풍 속에서
다시금 떠오르는 추억의 인싸템, 워크맨

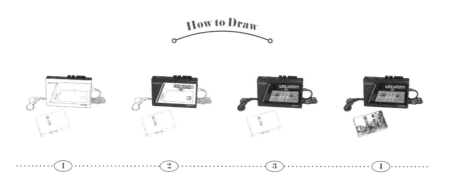

How to Draw

①　②　③　④

23

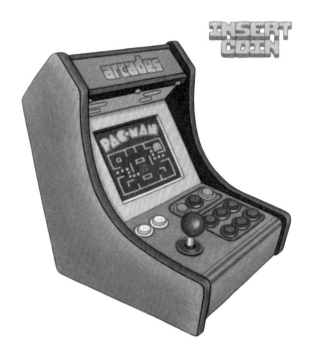

전자오락실

#오락실 #뿅뿅 #조이스틱 #InsertCoin #팩맨 #아케이드게임

오락실에 있다가 엄마한테 '등짝 스매싱' 당한 사람, 나야 나!

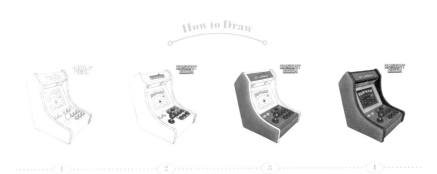

How to Draw

나팔 축음기

#축음기 #나팔관 #납관식축음기 #레코드판 #빈티지 #앤틱

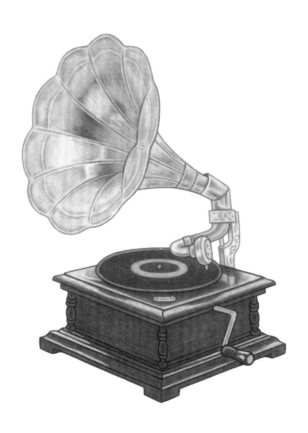

나팔 축음기의 매력 포인트는
소리를 증폭해주는 노오란 나팔관의 치명적인 자태

How to Draw

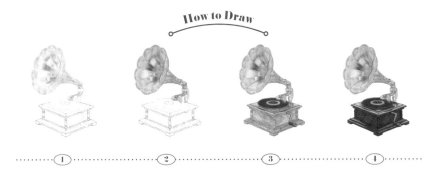

(1) (2) (3) (4)

27

09

추억의 장난감

#고무동력기 #모형비행기 #점핑말 #다마고치 #주먹총 #공기놀이

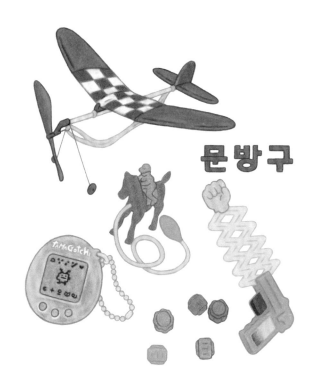

아이들의 보물창고, 학교 앞 문방구.
그곳에 가득했던 사랑스럽고 조악한 장난감들

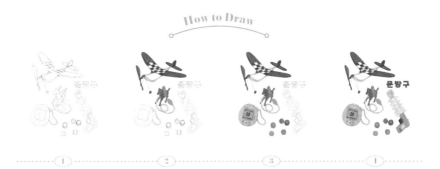

How to Draw

1 2 3 4

필름 카메라

#필카 #아날로그감성 #니콘 #코닥 #롤필름 #인화

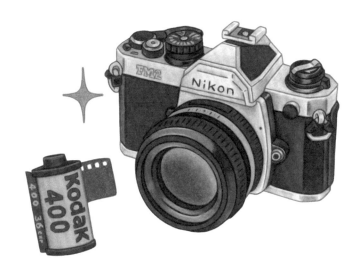

장롱 속에서 발견한 필름 카메라와 필름 한 롤.
경쾌한 셔터 소리가 불러오는 필카의 감성

How to Draw

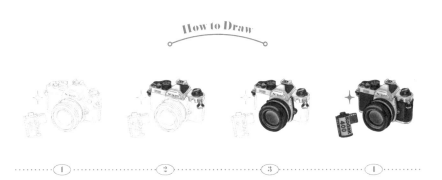

11

보물섬

#월간만화잡지 #아기공룡둘리 #아이큐점프 #소년챔프

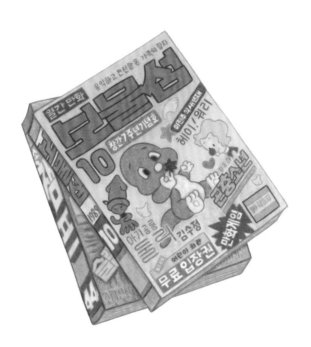

오직 만화만으로 채워진 만화잡지, 만화계의 혁명.
어린이들의 열광적인 지지를 받았던 그 이름 '보물섬'

How to Draw

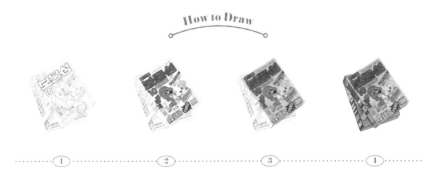

1 2 3 4

비디오 게임기

#비디오게임 #가정용게임기 #닌텐도 #콘솔게임 #슈퍼패미콤

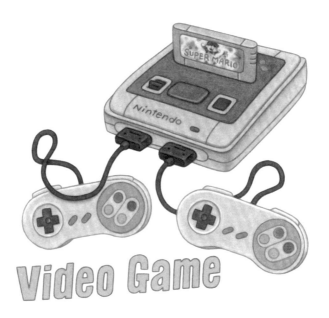

게임 시장에도 레트로 열풍이!
레트로 게임을 사랑하는 고인물들이여,
화려한 컨트롤러 조작 능력을 뽐내 보시라.

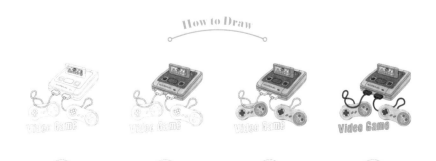

How to Draw

① ② ③ ④

35

불량식품

#쫀디기 #아폴로 #보석반지 #오부라이트롤 #네거리캔디 #신호등사탕

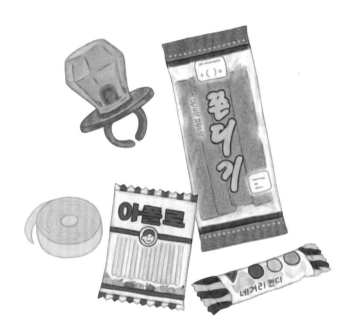

누군가에겐 과거의 향수,
누군가에겐 낯설면서도 재미있는 간식

How to Draw

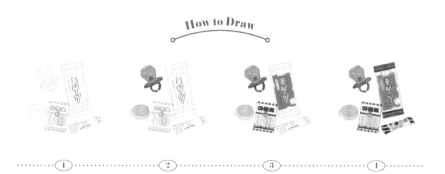

① ② ③ ④

14

캡슐 뽑기

#장난감뽑기 #문방구 #복불복

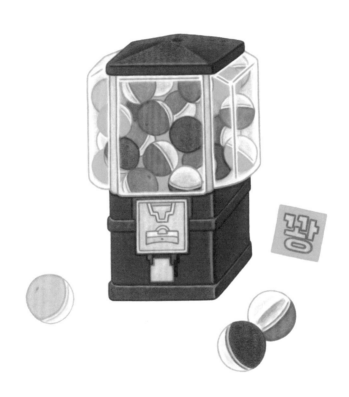

가격도 달라지고 들어있는 물건도 달라졌지만,
지금도 쉽게 지나칠 수 없는 마성의 캡슐 뽑기

How to Draw

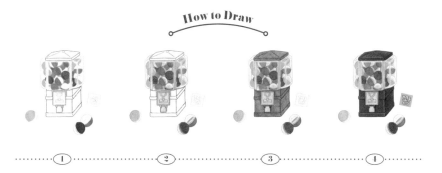

1 2 3 4

왕자파스

#옛날문구 #크레파스 #크레용

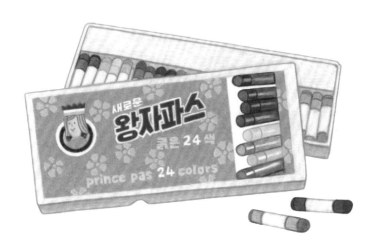

레트로 감성 자극하는
그 이름도 복고적인 왕자파스

16

브라운관 TV

#뚱뚱이TV #안테나 #손으로돌리는채널 #토요명화 #디즈니만화동산

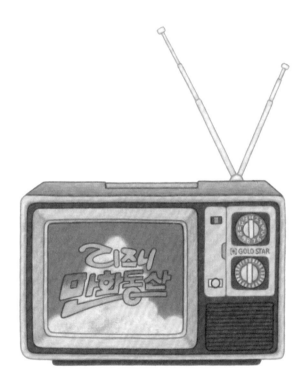

과거의 영광은 사라졌지만,
브라운관의 'Tube'는 유튜브의 'Tube'를 유산으로 남겼다.

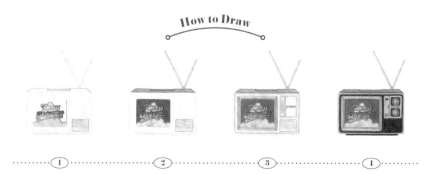

How to Draw

① ② ③ ④

17

미니카

#영광의레이서 #사이버포뮬러 #장난감 #타미야 #레이싱

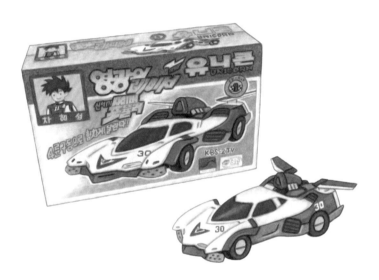

그 어떤 레이싱보다 박진감 넘쳤던
어린 시절의 미니카 레이싱

보리차와 국민 물병

#석유난로 #양은주전자 #보리차 #델몬트병

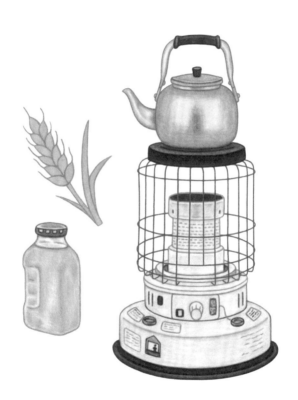

온 가정의 국민 물병이었던 주스병 속에는
정성껏 끓인 보리차가 담겼다.

How to Draw

1 · · · · · 2 · · · · · 3 · · · · · 4

종합과자 선물세트

#종합선물세트 #초코파이 #가나쵸코렐 #명절선물 #부의상징 #아껴먹기

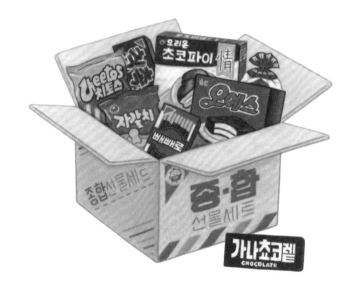

무엇을 먼저 먹을까 고민은 의미 없다.
모든 과자는 맛있으니까.

20

삐삐와 공중전화

#비밀번호486 #17171771 #1010235 #음성메시지

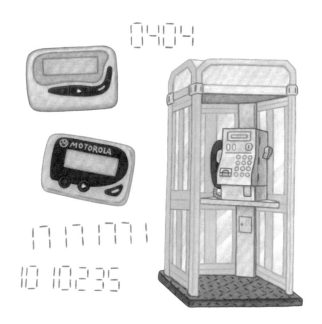

삐삐 삐삐—.
작은 기계에서 신호가 울리면 냅다 공중전화로 달려가기.

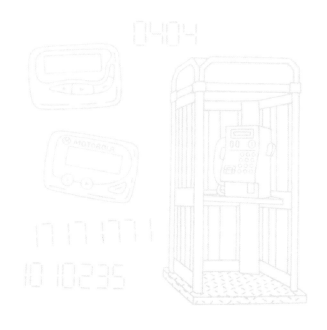

How to Draw

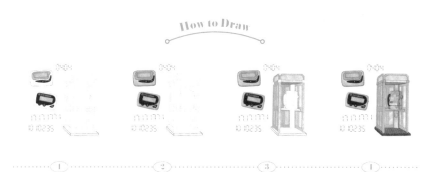

1 2 3 4

폴라로이드

#추억 #감성 #즉석사진 #즉석카메라

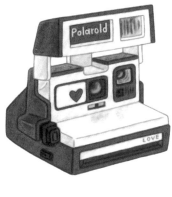

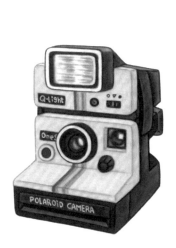

간직하고 싶은 소중한 순간은
즉석에서 사진으로 남겨요.

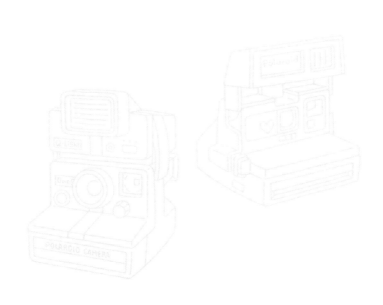

How to Draw

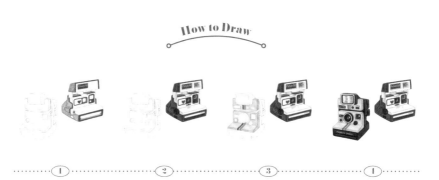

1 2 3 4

호빵 찜기

#찐빵 #삼립호빵 #팥 #야채 #피자 #겨울 #슈퍼 #편의점

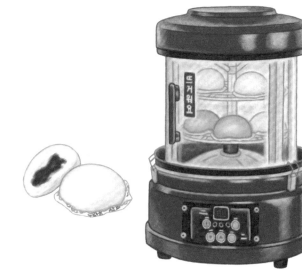

호빵은 팥빵이 진리.
반박 시 당신의 말이 맞음.

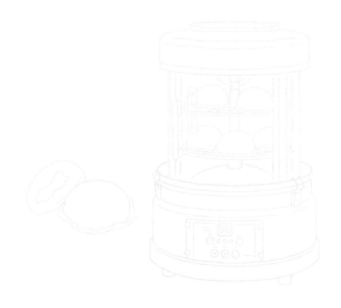

How to Draw

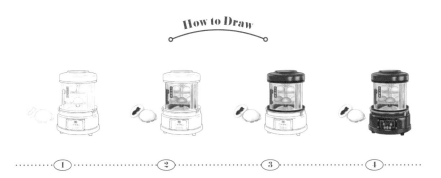

① ② ③ ④

팥빙수와 제빙기

#얼음빙수 #눈꽃빙수아님 #우유빙수아님 #녹지마녹지마

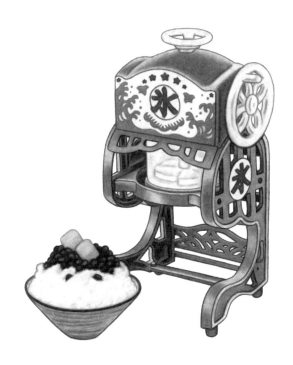

물얼음을 곱게 갈고 달콤한 팥과 인절미를 얹어 만든
한여름의 별미, 옛날 팥빙수

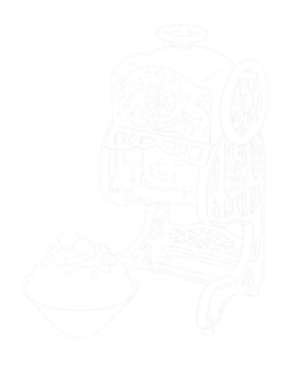

How to Draw

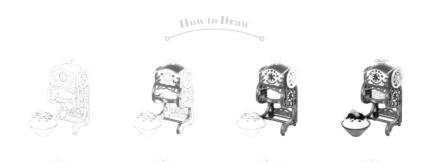

라디오

#탁상용라디오 #음악 #밤에듣는라디오 #FM #별밤

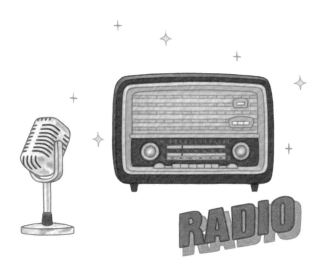

엇갈려도 마주하며 주파수를 맞춰요,
늦은 밤 설레는 마음으로 듣던 라디오처럼.

How to Draw

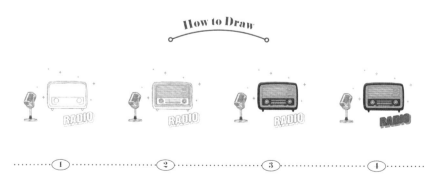

486 컴퓨터

#CRT모니터 #플로피디스크 #보글보글

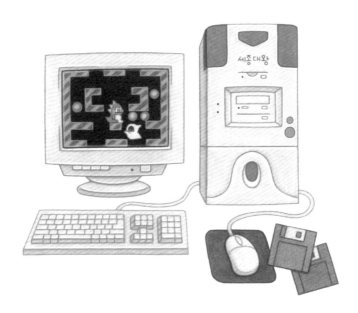

무려 1.44MB 용량의 3.5인치 플로피디스크는
'저장'의 아이콘으로 살아남았다.

How to Draw

롤러스케이트

#롤러블레이드 #롤러장 #롤러스케이트장 #디스코음악

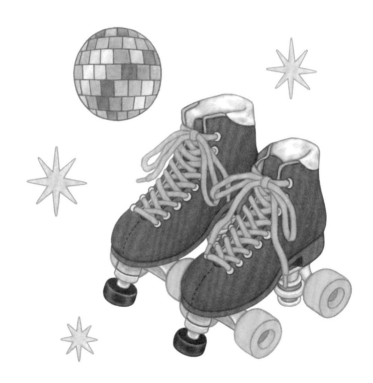

뒤로 타기, 점프하기 등 화려한 기술을 뽐내던 아이들 속에서
엉거주춤 발 디디던 나

How to Draw

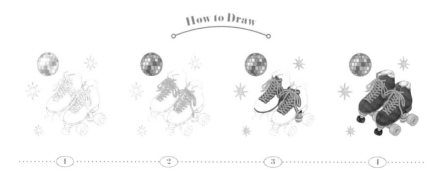

바비

#바비인형 #인형놀이 #금발 #핫핑크

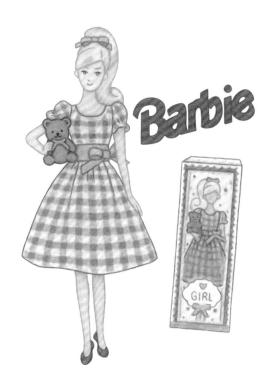

바비의 시그니처, 핫핑크

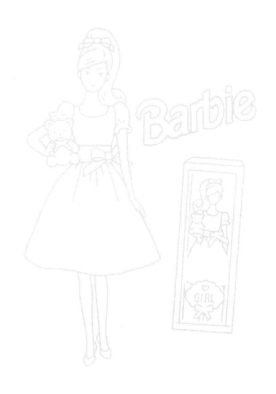

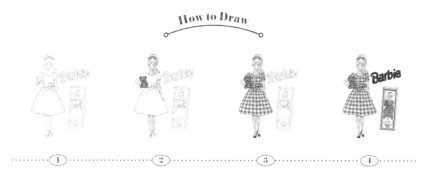

How to Draw

1 2 3 4

바이엘

#바이엘교본 #피아노 #초보자 #체르니

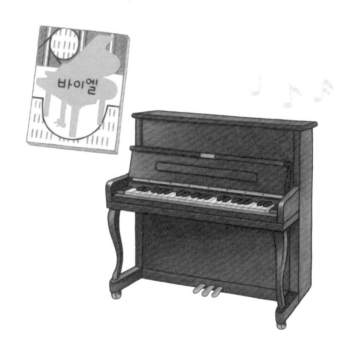

피아노를 시작하는 모든 이에게 하사하노라,
그 이름은 〈바이엘〉 피아노 교본

How to Draw

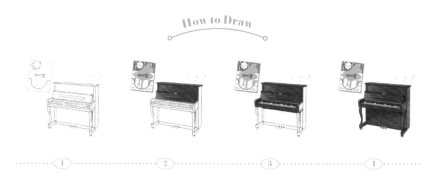

1 2 3 4

29

카세트 플레이어

#카세트테이프 #모나미볼펜 #되감기 #나만의트랙리스트 #공테이프

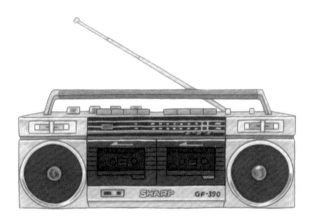

라디오를 듣다가 좋아하는 노래가 나오면,
재빨리 녹음 버튼을 눌러 만들었던 나만의 트랙리스트

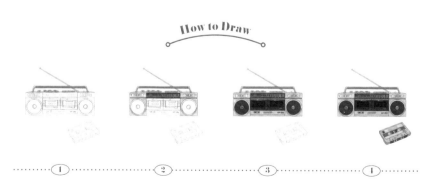

1 2 3 4

69

포니

#PONY #국민차 #국내최초독자생산모델 #가족여행 #마이카시대

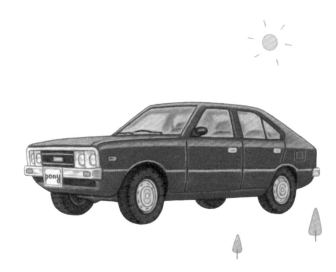

대한민국 자동차 역사에 한 획을 그은 조랑말

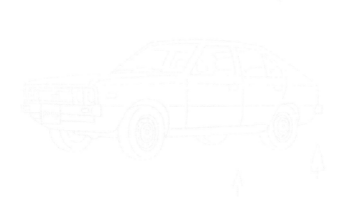

How to Draw

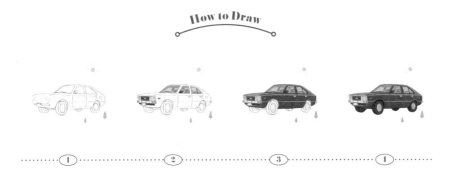

선풍기와 아이스크림

#신일선풍기 #투게더아이스크림 #피서 #누워서아이스크림먹기

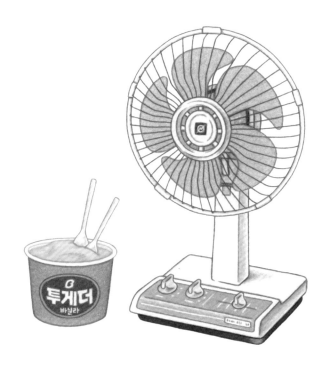

뭐니 뭐니 해도 최고의 피서는
선풍기 앞에 누워서 아이스크림 먹기.

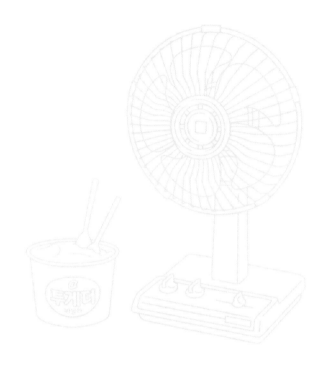

How to Draw

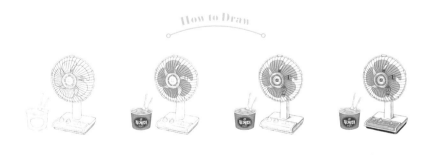

1 2 3 4

괘종시계

#벽시계 #원목시계 #흔들리는시계추 #종소리

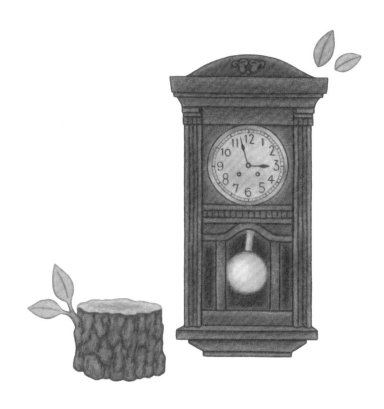

댕댕~.
늦은 밤에도 쩌렁쩌렁 울리던 정각을 알리는 시계 종소리

How to Draw

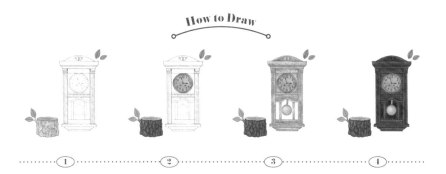

① ② ③ ④

사회과부도와 지구본

#지구 #세계지도 #남들은모르는나라이름외우기

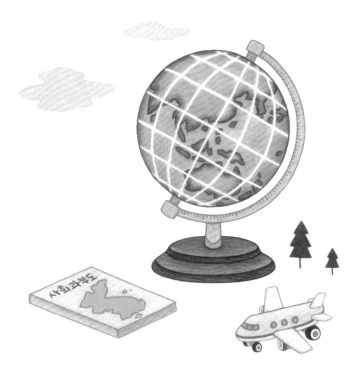

외국을 접할 매체가 많지 않았던 시절,
낯선 나라들에 대한 호기심을 키워준 사회과부도와 지구본

How to Draw

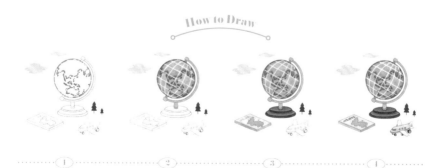

디지털카메라

#디카 #콤팩트카메라 #싸이월드 #미니홈피 #블로그

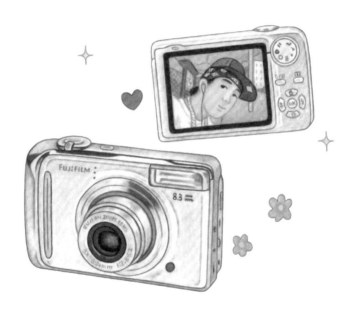

미니홈피와 블로그의 대유행을 이끈
디지털카메라의 등장

How to Draw

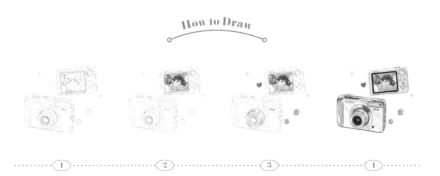

1 2 3 1

35

찻잔과 법랑 포트

#체리무늬찻잔 #법랑주전자 #티타임

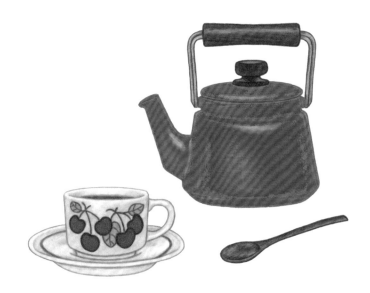

느긋한 티타임을 위한 빈티지 체리 찻잔과
매끈한 자태의 법랑 포트

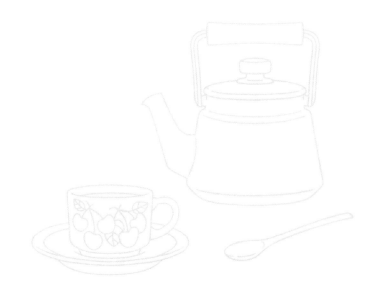

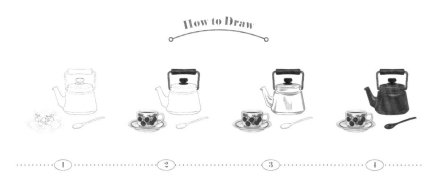

How to Draw

① ② ③ ④

솜사탕

#소풍 #운동회 #만국기 #입안에서사르르

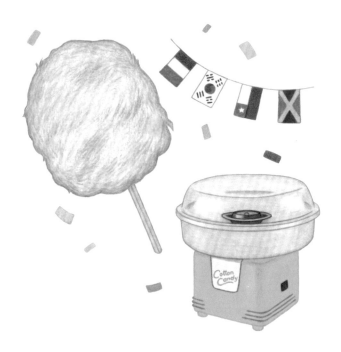

청군, 백군 응원 속에 휘날리던 만국기와

학교 정문 앞에서 우리를 유혹하던 몽글몽글 솜사탕

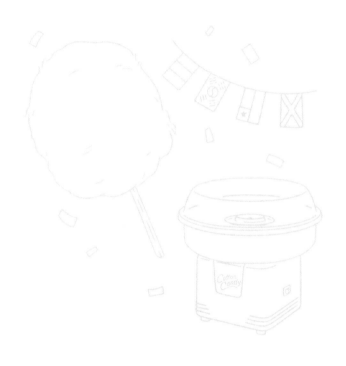

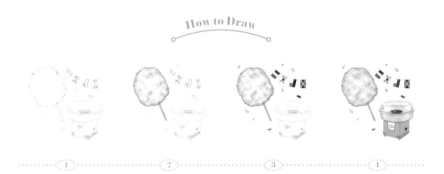

커피자판기

#자판기커피 #인스턴트커피 #밀크커피 #설탕커피 #블랙커피

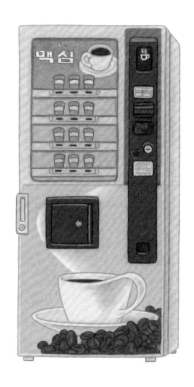

추운 겨울날 최고의 벗은
길다방의 달짝지근한 자판기 커피

How to Draw

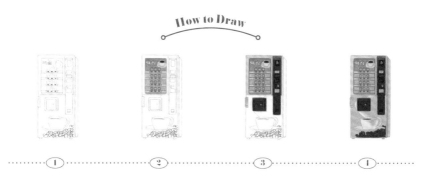

에어 조던

#농구화 #마이클조던 #나이키

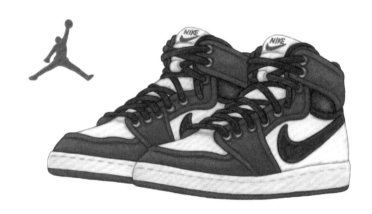

90년대 남자들의 로망.
'농구의 신' 마이클 조던의 시그니처 농구화

How to Draw

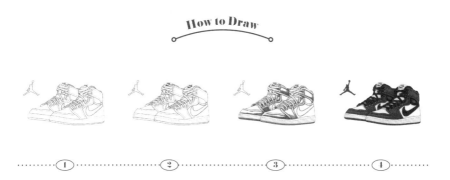

① ② ③ ④

피처폰

#폴더폰 #모토로라 #스타텍 #애니콜

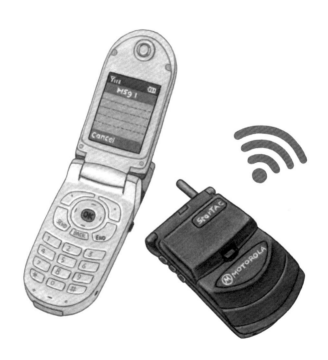

또 다른 세상을 만날 때는 잠시 꺼두셔도 좋습니다.

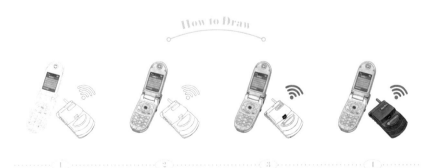

1 2 3 4

89

재봉틀

#앤틱미싱기 #빈티지인테리어 #페달 #수동식

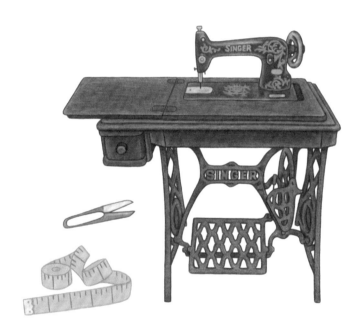

어느 분위기 있는 카페에서 고풍스러운 앤틱 가구로 다시 만난,
발로 페달을 밟아 돌리던 옛날 재봉틀

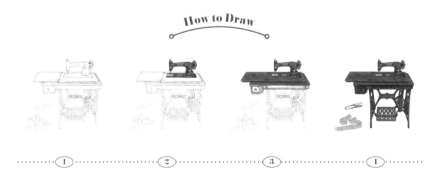

How to Draw

① ② ③ ④

커피 머신

#드롱기 #홈카페 #에스프레소 #카푸치노스팀 #아이코나빈티지

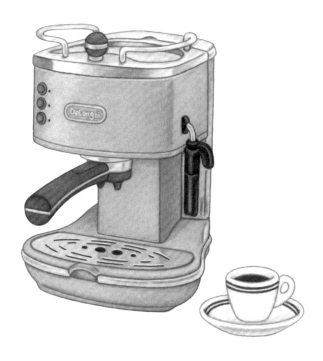

오늘의 과제는 완벽한 밀도의 우유 거품을 얹은 카푸치노 만들기.

How to Draw

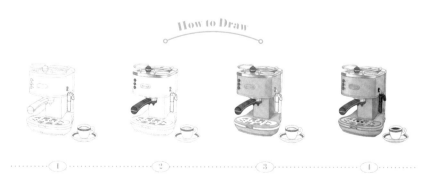

42

자전거

#두발자전거 #바구니달린자전거

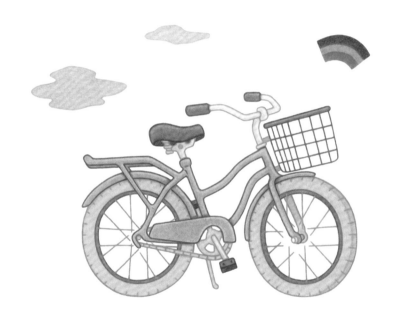

처음으로 두발자전거를 타던 날,
조심스럽게 페달을 밟으며 나아가던 두려움과 설렘

How to Draw

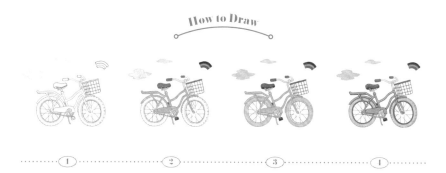

더치커피 메이커

#더치커피 #콜드브루 #스윙병 #기다림의미학 #느림의미학

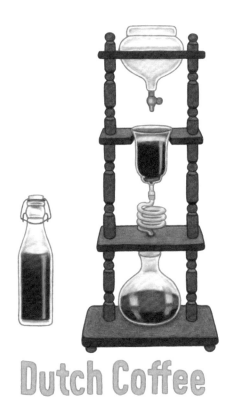

오랜 시간에 걸쳐, 한 방울씩.
기다려야만 맛볼 수 있는 느림의 미학

Dutch Coffee

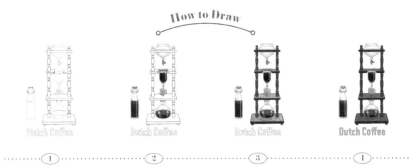

Dutch Coffee

Dutch Coffee

Dutch Coffee

Dutch Coffee

① ② ③ ①

97

스케이트보드

#롱보드 #크루저보드 #익스트림스포츠 #도전정신

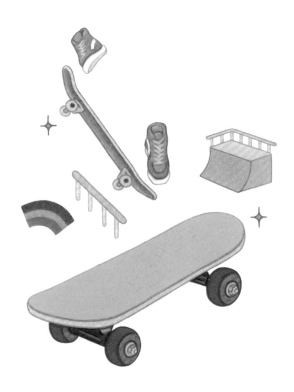

화려한 퍼포먼스 뒤에 숨겨진
끊임없는 노력과 열정

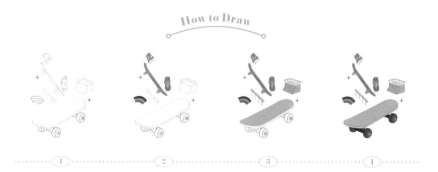

1 ⋯⋯⋯⋯⋯ 2 ⋯⋯⋯⋯⋯ 3 ⋯⋯⋯⋯⋯ 1 ⋯⋯⋯⋯⋯

턴테이블과 LP

#LP플레이어 #바이닐음반 #휴대용무선턴테이블 #캠핑 #레트로감성

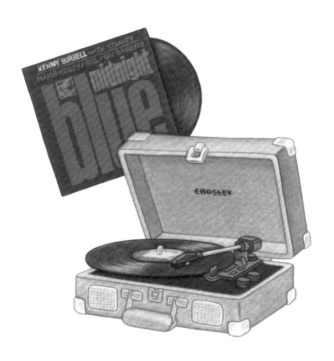

턴테이블에 대한 열망,
듣기 위해서일까, 갖기 위해서일까?

How to Draw

헤드폰

#헤드셋 #힙합 #방한용 #멋짐폭발 #노이즈캔슬링

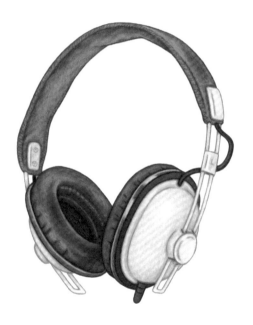

멋짐 폭발 패션 아이템.
노캔으로 즐기는 몰입의 즐거움

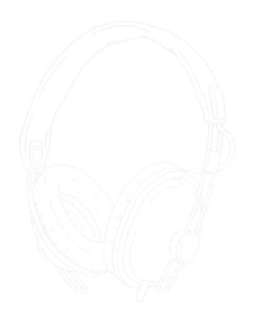

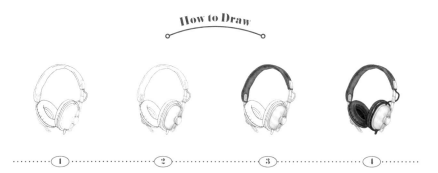

How to Draw

① ② ③ ④

문구의 추억

#하이샤파 #연필깎이 #알람시계 #스탠드 #몽당연필 #모나미볼펜

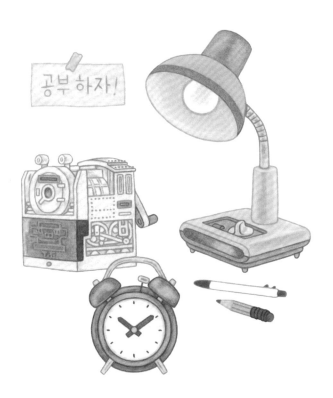

나의 학창시절을 함께한 책상 위 친구들

How to Draw

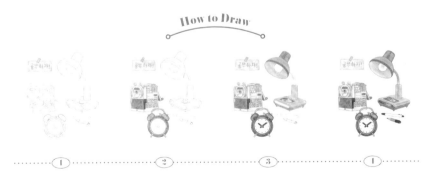

① ② ③ ①

미니 오븐

#가정용오븐 #홈베이킹 #자취템 #쿠키 #머핀

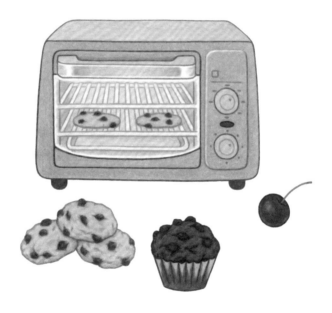

언제 맡아도 행복한 빵 굽는 냄새

How to Draw

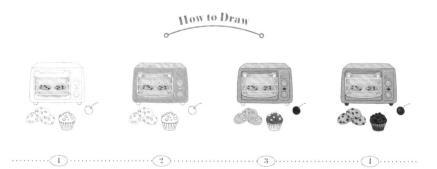

① ② ③ ④

스쿠터

#바이크 #베스파 #버킷리스트

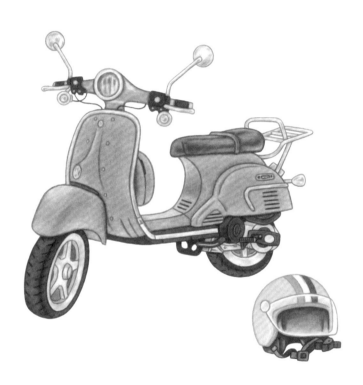

나의 버킷리스트 중 하나는
스쿠터 타고 해안도로 달리기.

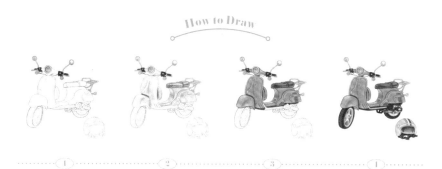

1 2 3 4

블루투스 스피커

#마샬 #레트로인테리어 #요즘카페필수템 #눈으로듣는스피커

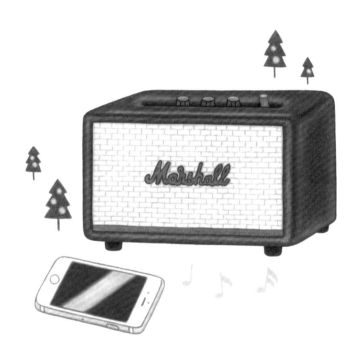

좋아하는 카페에서 만난 블루투스 스피커.
그곳에서 흘러나오던 〈캐롤〉의 OST

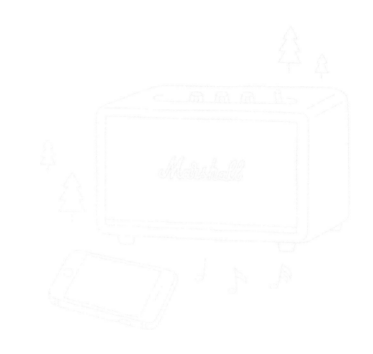

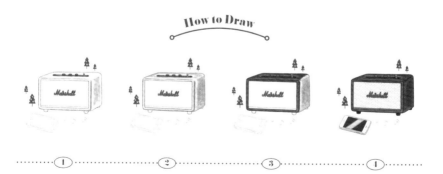

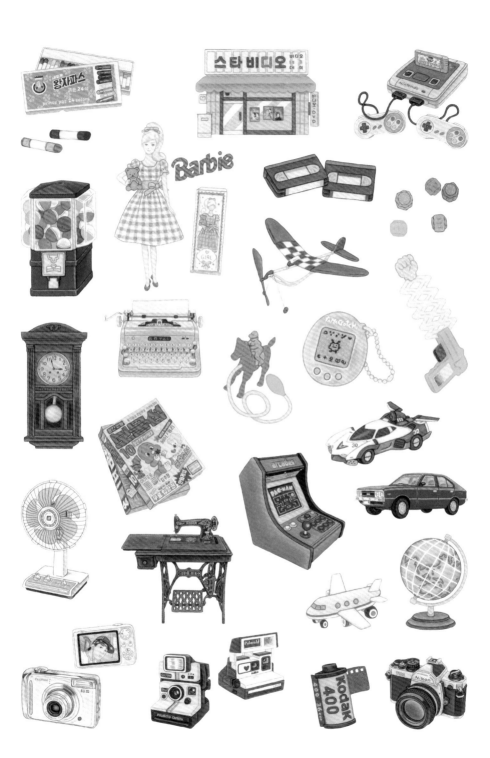

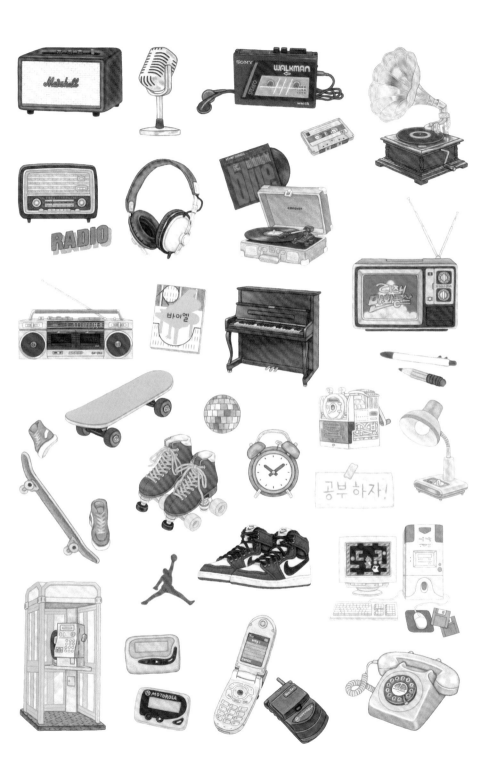

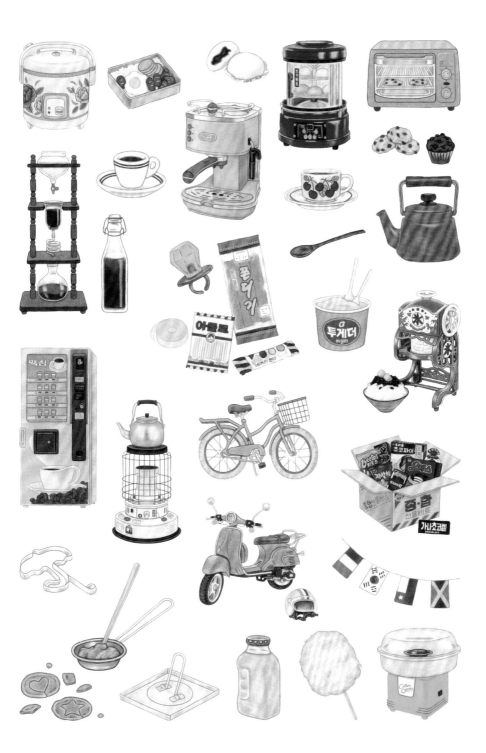